What is a
New Mexico Santo?

Eluid Levi Martinez

Revised Edition

Sunstone Press
Santa Fe, New Mexico

To my wife Suzanne, my children Adrian, Trina and Pamela, and all the children of my New Mexico.

Para mi esposa Suzanne y mis niños Adrian, Trina y Pamela y para todos los niños de mi Nuevo Méjico.

Those who forget their past have no future.

Los que olvidan su pasado no tendrán futuro.

REVISED EDITION

Spanish translation by Julia Rosa Emslie, Specialist in Spanish, Bilingual Teacher Training Unit, State Department of Education, Santa Fe, N.M.

Traducción de Inglés a Español por Julia Rosa Emslie.

Consultant – Alan C. Vedder

Printed in The United States of America

Library of Congress Cataloging in Publication Data

Martinez, Eluid Levi, 1944-
 What is a New Mexico santo.

 English and Spanish.
 1. Santos (Art)—New Mexico. 2. Folk Art—New Mexico. I. Title.
NK835.N5M37 1978 730'.9789 77-78519
ISBN 0-913270-76-8

Published in 1992 by Sunstone Press
P.O. Box 2321
Santa Fe, New Mexico 87504-2321

INTRODUCTION

The indigenous folk-art of the New Mexican *Santero* has been the subject of numerous scholarly texts and publications. This subject has been studied and written about in varying facets from its religious implications to its artistic contributions. The majority of these writings have been directed to the collector or researcher of Santos. To my knowledge, this is the first book written on the subject by a carver of Santos. My family, the Lopez woodcarvers, from Cordova, New Mexico has produced Santos for seven generations.

This book arose out of a personal need to explain to my children the concept of the New Mexican Santo and its significance in New Mexican history. I hope this book serves to fill this need in other households.

I apologize in advance to the authorities and experts of this art-form for what might appear to be oversimplified concepts. The content of this book came about not by scholarly research but from personal experience as a carver and as a member of a family rich in this cultural heritage.

INTRODUCCIÓN

El arte folklórico natural del *Santero* Nuevo Mejicano ha sido el tema de muchos libros y publicaciones de estudios detallados. Este tema ha sido discutido y estudiado de diferentes maneras, desde sus implicaciones religiosas hasta sus contribuciones artísticas. La mayoría de estos estudios han sido dirigidos al coleccionista o al estudiante del arte. De acuerdo con mis estudios éste es el primer libro escrito sobre el tema por un escultor de santos. Mi familia, la de los escultores de nombre López de Córdova, Nuevo Méjico ha hecho santos durante siete generaciones.

Este libro brotó de una necesidad personal de explicar a mis hijos el concepto del Santo Nuevo Mejicano y su significado dentro de la historia de Nuevo Méjico. Ojalá que este libro satisfoga esta necesidad dentro de otros hogares.

Pido disculpa de antemano a aquellas autoridades y expertos de esta forma de arte si acaso encuentran los conceptos demasiado simplificados. El contenido de este libro fue el resultado, no de un estudio detallado, sino de la experiencia personal de un escultor y de un miembro de una familia rica en esta herencia cultural.

The first Europeans to explore and settle the area today referred to as the American Southwest were Spaniards. Within the boundaries of the present day State of New Mexico, they settled along the valley of the Rio Grande (The Big River). The settlement of San Gabriel near the present day Pueblo of San Juan, the site of New Mexico's first capitol, was founded in 1598, 22 years before the arrival of the Mayflower at Plymouth Rock.

Los primeros europeos que exploraron y colonizaron lo que hoy llamamos el suroeste norteamericano fueron los españoles. Dentro de los límites de lo que hoy es el estado de Nuevo Méjico, se establecieron a lo largo del valle del Río Grande. En el poblado de San Gabriel, cerca del presente pueblo de San Juan, fue donde se estableció la primera capital en 1598, 22 años antes de que la nave Mayflower llegara al lugar de Plymouth Rock.

From the Valley of the Rio Grande they migrated into the remote and isolated mountain valleys of northern New Mexico. These fertile valleys traversed by clear mountain streams provided the ideal environment for the establishment

Desde el valle del Río Grande emigraron a los valles aislados de las montañas del norte de Nuevo Méjico. Estos valles fértiles, atravesados por arroyuelos claros de entre las montañas provieron el medio ambiente ideal para el establecimiento de

of their pastoral and farming settlements. Acequias (irrigation ditches) were dug out by hand, sometimes over mountain divides to divert the waters of the mountain streams onto their newly plowed fields.

sus ranchos y de sus ovejas. Hicieron acequias a mano y algunas veces hasta las hicieron sobre las ventientes de las montañas para desviar las aguas de los arroyuelos hacia los nuevos campos labrados.

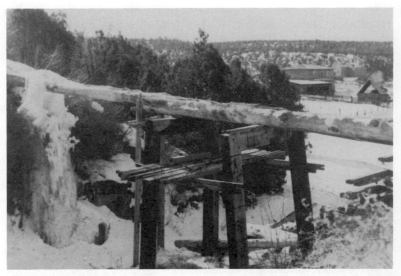

One of the last remaining wooden irrigation flumes used by Spanish settlers, Trampas, New Mexico.

Una de las últimas cañovas de regadío de los pobladores españoles cerca del pueblo de Las Trampas, Nuevo Méjico.

During the 17th and 18th centuries numerous settlements were established in isolated mountain valleys, each named in honor of a favorite patron saint or for a local landmark. Today these place names add color to the list of villages, towns and cities of the State, such names as Ojo Caliente (Village of the Hot Springs), Truchas (Village of the Fish), San Antonio (Saint Anthony) and Santa Fe (City of Holy Faith).

Durante los siglos XVII y XVIII numerosos pueblos fueron establecidos en los valles aislados de las montañas, cada uno nombrado en honor de algún santo patrón favorito o de alguna señal del lugar. Hoy en día los nombres de estos lugares añaden cierto colorido a la lista de aldeas, pueblos y ciudades del estado, tales nombres como Ojo Caliente, Truchas, San Antonio y Santa Fe.

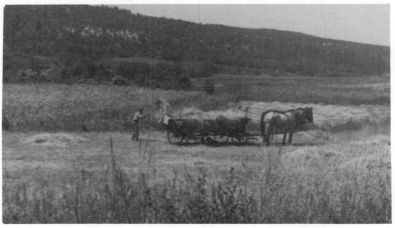

Harvesting hay in the manner of his forefathers, Las Trampas, New Mexico.
Cosecha de pastura al estilo de los antepasados.

The mountain range they settled was named Las Montañas de Sangre de Cristo (The Blood of Christ Mountain Range). This name was chosen because the bare granite peaks reflect the sunset shedding a crimson hue, the color of blood.

La cordillera de montañas en donde ellos se establecieron fue la de las montañas de Sangre de Cristo. Llamadas así por los picos de granito que al caer el sol reflejan un tinte rojizo, parecido al color de la sangre.

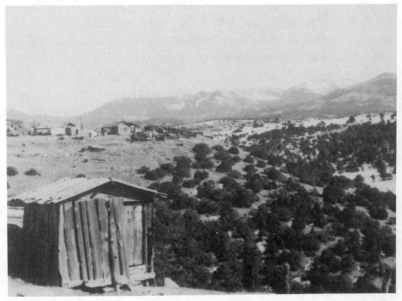

Mountain village of Truchas, New Mexico, Sangre de Cristo mountains in the background.

El pueblo de Truchas, Nuevo Méjico y las montañas de Sangre de Cristo en el fondo.

Penitente Morada, Cordova, New Mexico.

Morada de Los Penitentes. Córdova, Nuevo Méjico.

Those early inhabitants of this mountain vastness were deeply religious. Very few images of their beloved saints existed within the settlements. They must have longed for the beautiful Madonnas and Santo Niños (Christ Child) which they had not seen or prayed to since before they departed from Mexico or Spain.

Aquellos primeros habitantes de esta inmensa frontera montañosa eran muy religiosos. Muy pocas imágines de sus queridos santos existían dentro de sus pueblos. ¡Cómo han de haber añorado las bellas Madonnas y los Santo Niños! Los cuales no habían visto o adorado desde su partida de Méjico o España.

Mountain and desert trails between the settlements were long and laden with dangers. This added to the scarcity of the representations of the saints they loved.

De un pueblo a otro existían caminos que pasaban entre las montañas y los desiertos y estos eran largos y llenos de peligros. Esto aumentaba la escacez de representaciones de los santos que tanto querían.

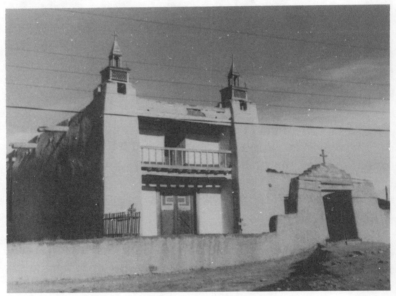

Adobe Catholic church at Las Trampas, New Mexico.
Iglesia Católica hecha de adobe, Las Trampas, Nuevo Méjico.

The folk-art of the New Mexican Santero (maker of saint images) arose out of the need for religious images in the settlements. Usually a member of the settlement, the Santero, was in most instances a self-taught craftsman. Utilizing crude tools at his disposal he fashioned representations of the saints dear to the inhabitants. From wood and jaspe (gypsum) he made those figures today known as New Mexican Santos.

El arte folklórico del santero Nuevo Mejicano surgió de la necesidad de tener imágenes religiosos en las poblaciones. Usualmente un miembro de la comunidad, el santero, era un artesano que había aprendido por sí mismo. Usaba herramientas rudimentarias y amoldaba representaciones de los santos que tanto querían todos. Hacía de madera y de jaspe (yeso) las figuras que ahora se conocen como los santos de Nuevo Méjico.

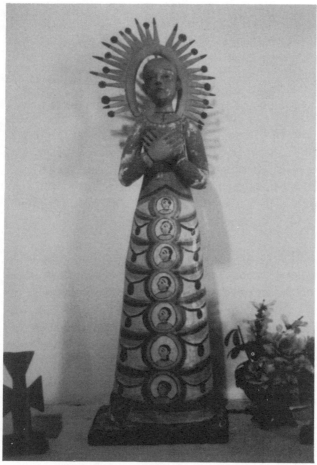

Our Lady of Sorrows. Circa 18th Century.

Bulto de Nuestra Señora de los Dolores del siglo XVIII.

The Santero made two types of Santos to be found in every settlement. On a plank of hand-hewn board, coated with jaspe, he painted with homemade paints and brushes the likeness of a saint. This he referred to as a retablo.

El santero hizo dos clases de santos los cuales se encontraban dentro de las casas en las poblaciones. En una tabla gruesa tallada a mano, cubierta con jaspe (yeso), pintaba con pinturas y brochas que él hacía la representación de un santo. A esto le llamaba retablo.

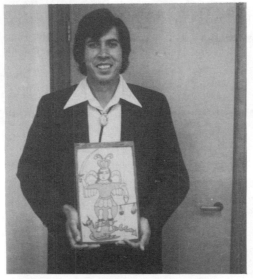

Author with retablo of the Archangel Saint Michael.

Autor con un retablo del Arcángelo San Miguel.

From cottonwood, pine, or aspen, he carved a three dimensional figure, coated it with jaspe and decorated it with homemade paints. This, he referred to as a bulto.

De la madera del álamo, del pino o del álamo temblón él escultaba figuras tridimensionales, las cubría con jaspe (yeso) y las decoraba con sus pinturas. A estos les llamaba bultos.

In churches or moradas (buildings for worship) he painted representations of the saints on walls or wooden panels placed behind the altar. These are referred to as reredos or tablas.

En las iglesias o en las moradas pintaba representaciones de los santos en las paredes o en entables puestos detrás del altar. A estos les llamaba reredos o tablas.

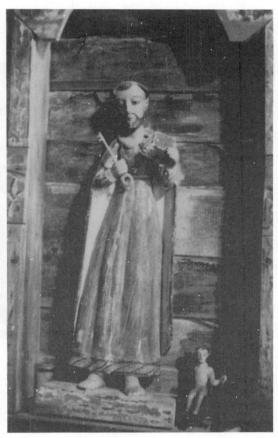

San Pedro (Saint Peter).
Circa 18th Century.

**Bulto de San Pedro del
siglo XVIII.**

15

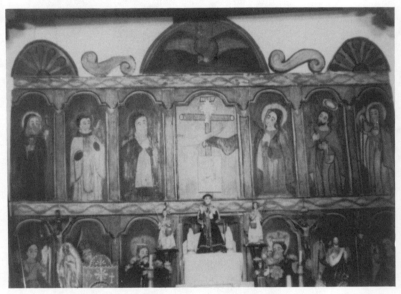

Restored reredo painted behind the altar at the Catholic church, Cordova, New Mexico.

Reredo restaurado pintado en un entable detrás del altar de la Iglesia Católica, Córdova, Nuevo Méjico.

Bultos can be classified into two major groups. Those Santeros who lived and worked in the Santa Cruz-Cordova area produced mainly images of Madonnas, Santo Niños and serene looking Santos. In stark contrast, Santeros from the Tomé, New Mexico area and those living in the present day area of the southern part of the State of Colorado, mainly made the life size figures of the crucified Christ and the man of sorrows.

Los bultos pueden ser divididos en dos grupos principales. Los santeros que vivían y trabajaban en la región de Santa Cruz y Córdova hicieron principalmente imágenes de Madonnas, Santos Niños y santos serenos. En contraste los santeros de la región de Tomé, Nuevo Méjico y de la presente región del sur del estado de Colorado hicieron principalmente figuras de tamaño natural de Cristo crucificado y de Nuestro Señor de los Dolores.

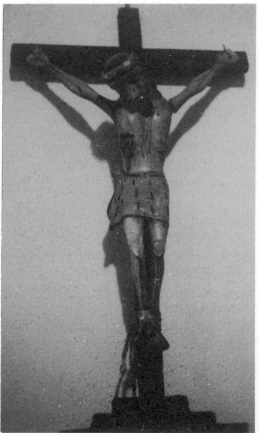

Crucified Christ.
Circa 18th Century.
Height of figure, 18 inches.

**Cristo en La Cruz,
del siglo XVIII.
La altura de la figura
es de 18 pulgadas.**

The first non-Spanish inhabitants looked upon the Santos as being crude and in some cases sacrilegious. When compared with the religious statues, adorning the cathedrals of Europe, they indeed seemed so. But, to the Santero and the inhabitants of the mountain villages, this was not the case.

Los primeros habitantes que no eran españoles vieron los santos como obras crudas y algunas veces hasta como sacrilegios. Cuando eran comparados con las estatuas religiosas que adonaban las catedrales europeas, probablamente sí lo parecían. Pero el santero y los habitantes de las aldeas montañosas no estaban de acuerdo.

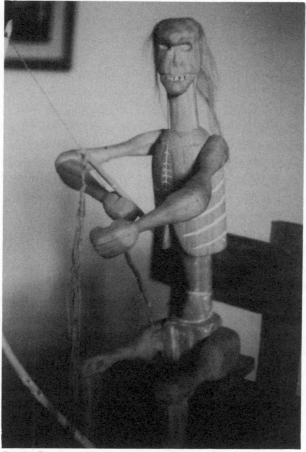

Death Figure. (Penitente Death Cart). Carved by author. Courtesy of Paul Bloom Collection.

La Muerte. Hecha por el autor. Cortesía de Paul Bloom.

During the 19th Century, as a result of ready access to Eastern markets, plaster of Paris religious figures began to replace the Santo in homes throughout the Southwest. Santos in churches and homes were taken down from altars and nichos (recessed shelves in adobe walls) and placed in storage. Such Santos were later lost or they deteriorated due to their storage locations. Santos were sold or traded and replaced by plaster ones. The trade of the Santero diminished until only a handful of these folk-artists remained.

Durante el siglo XIX, a causa del acceso de los mercados del este, figuras religiosas hechas de yeso empesaron a reemplazar a los santos en los hogares del suroeste. Los santos en las iglesias y en las casas fueron quitados de sus nichos y guardados. Dichos santos con el tiempo fueron perdidos o se deterioraron a causa del lugar donde fueron guardados. Los santos fueron vendidos, cambiados o reemplazados por otros hechos de yeso. El negocio del santero disminuyó de tal manera que solamente unos cuantos de los artesanos sobrevivieron.

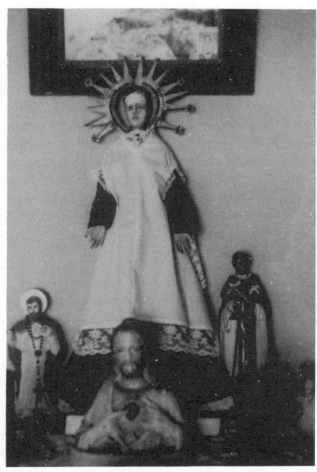

The Old and the New.

Lo Viejo y Lo Nuevo.

Today, there are those who proclaim that the folk-art of the Santero is dead or that it is a vanishing art form. But, the heritage of the Santero has been preserved and is being perpetuated by one family, from the mountain village of Cordova, New Mexico. This family, the Lopez woodcarvers, has produced Santos for seven generations.

Hoy en día hay personas que proclaman que el arte del santero ha muerto o que es una forma de arte que se está desapareciendo. Pero la herencia del santero ha sido preservada y mantenida viva por una familia en la aldea de Córdova, Nuevo Méjico. Esta familia, la de los artesanos López, ha hecho santos durante siete generaciones.

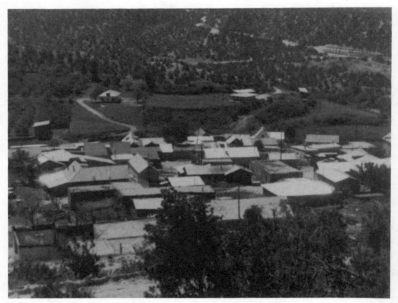

Village of Cordova, New Mexico.
El pueblo de Córdova, Nuevo Méjico.

The patriarch of the family is George Lopez. He is 77 years of age and is internationally recognized for his carvings. The University of Colorado honored his family, and in particular, George, by conferring upon him, during its 1971 commencement exercises, an honorary doctorate degree.

El patriarca de la familia es Jorge López. Tiene 77 años de edad y es reconocido internacionalmente por sus esculturas. La Universidad de Colorado a otorgado honores a la familia López, en particular a Jorge, al cual le otorgó en 1971 el grado honorario de doctor.

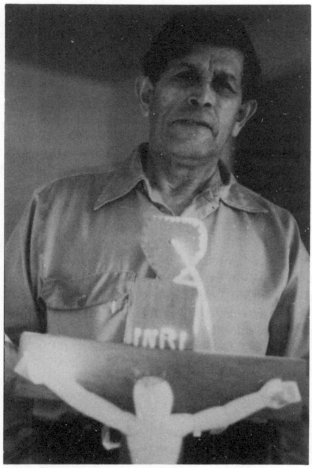

George Lopez, Cordova, New Mexico.
Jorge López de Córdova, Nuevo Méjico.

Some experts in the study of this folk-art have criticized the Santos made by this family, during the 20th Century, by stating that they are vain attempts of reproducing the Santos of the past. The criticism is based on the fact that the Santos lack the use of paint in their construction, a technique utilized by Santeros of prior times. The lack of the use of paint on the Lopez carvings arose not out of an inability to paint the Bultos, but due to one Santero's preference of not making Santos utilizing the techniques of his forefathers.

Algunos expertos en el arte folklórico han criticado las esculturas de esta familia, diciendo que sus esculturas hechas durante el siglo XX, son representaciones sin substancia de las esculturas de santos del pasado. Estas críticas estan basadas en el hecho de sus santos de que no están pintados una técnica usada por santeros en tiempos anteriores. El no usar pintura en sus esculturas fue a causa, no de la inhabilidad de poder pintar, sino una sencilla preferencia de un santero al usar técnicas nuevas no usadas por sus antepasados.

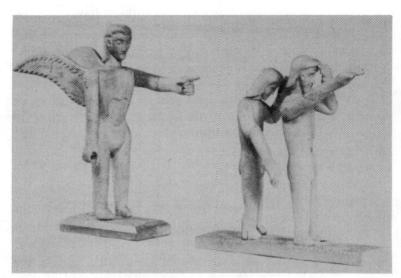

Adam and Eve. The Expulsion from the Garden, by Jose Dolores Lopez. Courtesy of the New Mexico Museum of International Folk Art.

Adán y Eva en La Expulción del Paraíso, por José Dolores. Cortesía del Museo del Arte Internacional de Nuevo Méjico.

Jose Dolores Lopez (1868 - 1938), George's father and my grandfather, is the most famous of the Lopez Santeros. His carvings are housed in museum collections worldwide. His duties as a young man included the task of repairing and repainting the Santos housed in the Church and Morada in Cordova. His expertise in painting Santos has been related to me by the ancianos (old ones) of the village.

José Dolores López (1868 - 1938), padre de Jorge y mi abuelo es el más famoso de los santeros de la familia López. Sus esculturas están en exhibición en museos por todo el mundo. Una de sus tareas cuando era joven era la de reparar y repintar los santos de la iglesia y morada de Córdova. Su habilidad y talento en la pintura han sido relatados por los ancianos del pueblo.

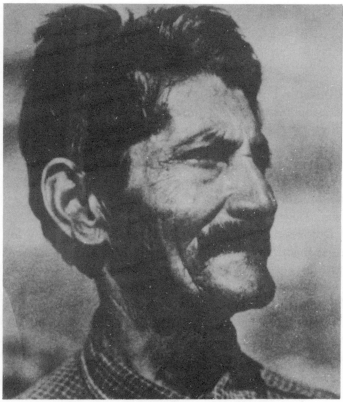

Jose Dolores Lopez. Unidentified photograph. Circa 1930.

José Dolores López. Fotografía del decenio 1930.

Jose was a carpenter and was gifted in the use of a knife in the intricate decoration of the furniture he made. His Santos reflect his preference in detailing the Bultos features and clothing with a knife blade instead of a paint brush. George grew up in this environment and his Santos reflect his father's style. The younger carvers of this family have adopted this same style.

José era carpintero y estaba dotado de un gran talento en el uso de la navaja en la decoración de los muebles que él hacía. Sus santos reflejan una preferencia en el detalle de las facciones y las vestiduras de los bultos, hechas por medio de una navaja en lugar de una brocha. Jorge creció dentro de este ambiente y sus santos reflejan el estilo de su padre. Los jóvenes escultores de esta familia an optado por usar el mismo estilo.

George Lopez with a bulto carved by his father Jose. Unidentified photograph. Circa 1930 - 40.

Jorge López con un bulto hecho por su padre. Fotografía del decenio 1930.

Those who have proclaimed the demise of the art of the Santero have spoken without knowledge. I cannot state that the folk-art of the American Indian is dead because the techniques utilized to achieve the end product have changed. The carvings produced by the Lopez family today are as much a part of this art-form as those made by their ancestors.

Aquellos que proclaman la muerte del arte del santero han hablado sin saber. Yo no puedo afirmar que el arte folklórico del indio norteamericano deja de existir porque los modos usados en su fabricación han cambiado. Los santos hechos por esta familia en el presente son parte de este arte como son los santos hechos por sus antepasados.

San Ysidro Labrador. (Patron Saint of New Mexican farmers). Carved by George Lopez.

San Ysidro Labrador. Santo Patrón de los Labradores. Hecho por Jorge López.

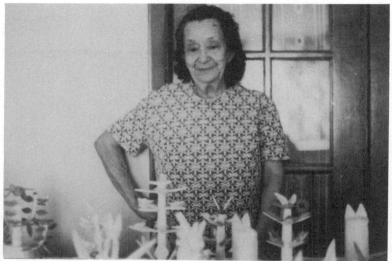

Sylvanita Lopez (George's wife) displays some of her carvings.
Sylvanita López esposa de Jorge y algunas de sus esculturas.

The making of Santos has traditionally been the task of the male members of the community. All Lopez Santeros have been males. Today the women of the Lopez family also devote their time to carving small religious figures and ornamental trees and animals.

La fabricación de santos tradicionalmente ha sido el trabajo de los hombres de la comunidad. Entre la familia López los santeros han sido hombres. Hoy en día también las mujeres de la familia se han dedicado a este trabajo y devotan parte de su tiempo en la escultura de imágenes religiosas y árboles y animalitos ornamentales.

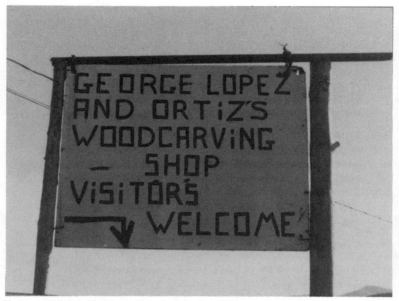

Handmade sign guides the way to the woodcarving shops of Cordova.

Un letrero hecho a mano muestra el camino hacia los talleres de los escultores de Córdova.

The Lopez family continues to carve representations of the saints offered for sale at their shops in Cordova. They carry on a tradition and heritage begun over 200 years ago.

La familia López continúa esculpiendo santos que están en venta en sus tiendas en Córdova. Ellos llevan adelante la tradición y herencia de hace 200 años.

Contrary to popular belief not all Santos were made from cottonwood. The Lopez family has and continues to carve Santos from aspen wood. It is my belief that this tradition has been adhered to for seven generations and probably reflects the usage of aspen by other Santeros whose work is credited to be made out of cottonwood.

During the early part of the 20th Century when the first English-speaking collectors of Santos journeyed to the Village of Cordova they asked Jose Dolores Lopez the question, "What wood do you use for your carvings?" He answered, "Alamo." Since that day the misconception prevailed that alamo is the Spanish word for cottonwood. In fact, the local meaning for alamo is aspen. Even today members of the Lopez family when asked the same question reply, "Cottonwood." Why? Perhaps not to disillusion the multitude of experts in the folk-art of the Santero.

No todos los santos fueron hechos de madera de álamo como cree la mayoría de la gente. La familia López ha hecho y continúa haciendo santos de la madera del álamo temblón. Yo creo que esta tradición ha sido seguida por la familia durante siete generaciones y probablemente refleja el uso de la madera del álamo temblón por otros santeros a quienes se les ha otorgado uso de la madera del álamo.

Durante los principios del siglo XX cuando los primeros coleccionadores de santos anglo-parlantes llegaron a la aldea de Córdova le preguntaron a José Dolores López qué madera usaba para esculpir las figuras, él contestó que usaba la madera del álamo. Desde ese día la idea errónea ha prevalecido. La verdad es que cuando José dijo la palabra álamo, él se refería a la palabra común de la región usada para significar álamo temblón. Hasta hoy en día cuando se les hace la misma pregunta a los miembros de la familia López, ellos responden con la misma palabra, "álamo." ¿Por qué? Quizás lo hacen para no desilusionar a la multitud de expertos en el arte folklórico del santero.

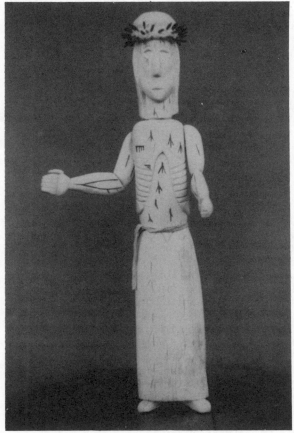

Man of Sorrows. Carved by author. Height 20 inches.

Bulto de Nuestro Señor de Los Dolores. Hecho por el autor. Altura de la figura es de 20 pulgadas.

On the following pages I show some of the steps in the making of a Bulto and some of the more popular New Mexican Santos.

En las páginas siguientes se ven algunos de los pasos en la fabricación de un bulto y algunos de los santos más populares de Nuevo Méjico.

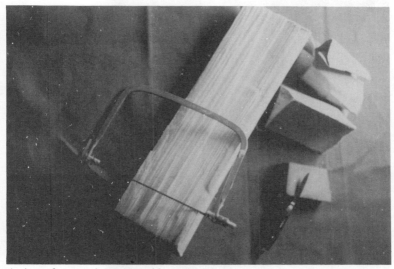

A piece of seasoned aspen wood is cut to size.

Un pedazo de álamo temblón es cortado a tamaño.

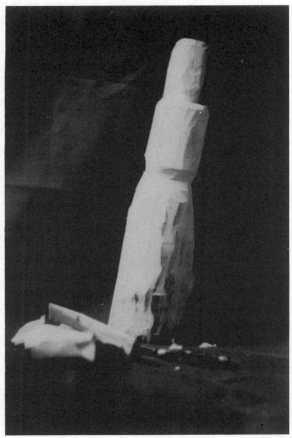

The head and upper and lower body is shaped.

La cabeza y el cuerpo toma forma.

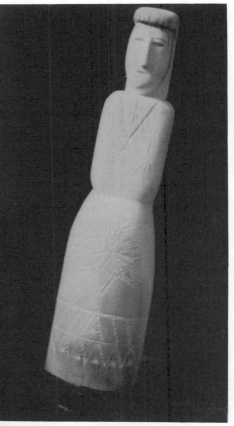

The lower body is sanded and decorated.
El cuerpo es lijado y adornado.

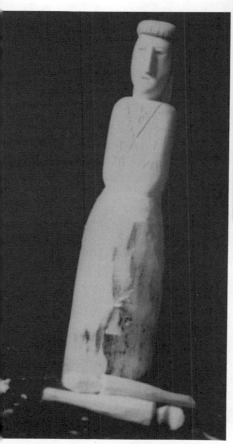

Completion of the head and upper body.
La cabeza y parte del cuerpo son completados.

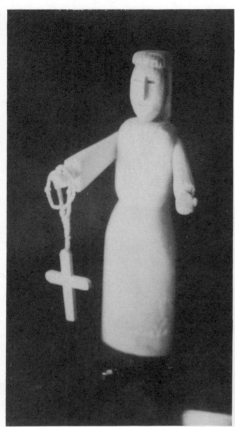

Arms and rosary are added.

Los brazos y un rosario son añadidos.

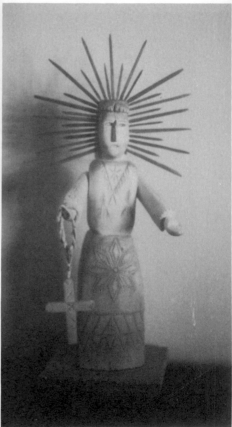

A halo and base is added and a bulto of our Lady of the Rosary is complete.

La corona y un estante completan el bulto de Nuestra Señora del Rosario.

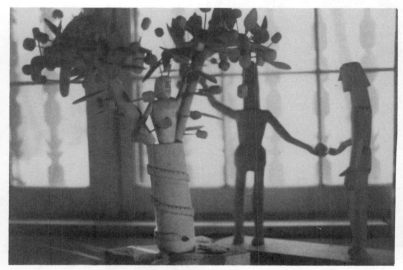

Tree of Life — Adam and Eve. Carved by George Lopez. Courtesy of Paul Bloom.

Adán y Eva con el árbol del Paraíso. Hecho por Jorge López. Cortesía de Paul Bloom.

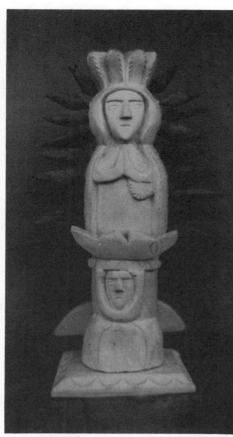

Our Lady of Guadalupe. Height of figure, 13 inches. Carved by George Lopez.

Bulto de Nuestra Señora de Guadalupe. Hecha por Jorge López. Altura de la figura es de 13 pulgadas.

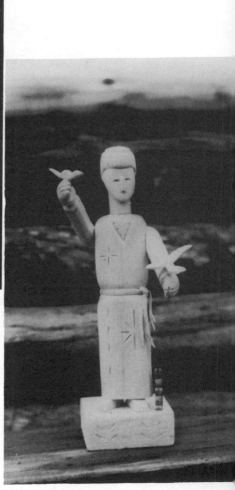

Saint Francis. Height of figure, 16 inches. Carved by author.

Bulto de San Francisco. Hecho por el autor. Altura de la figura es de 16 pulgadas.

44

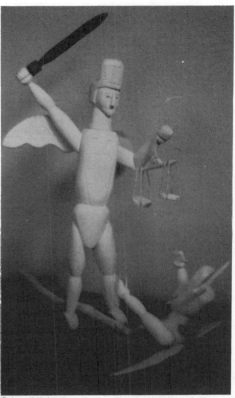

Saint Michael and the Devil. Height of figure, 22 inches. Carved by author. Courtesy of Rita Campos Melady.

Bulto de El Bien y El Mal (San Miguel y El Diablo). Hecha por el autor. Altura de la figura es de 22 pulgadas.Cortesía de Rita Campos Melady.

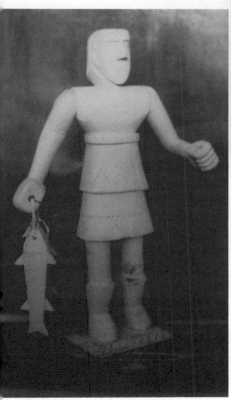

Rachael, The Archangel. Height of figure, 14 inches. Carved by George Lopez.

Bulto de El Arcángelo Rafael. Hecha por Jorge López. Altura de la figura es de 14 pulgadas.

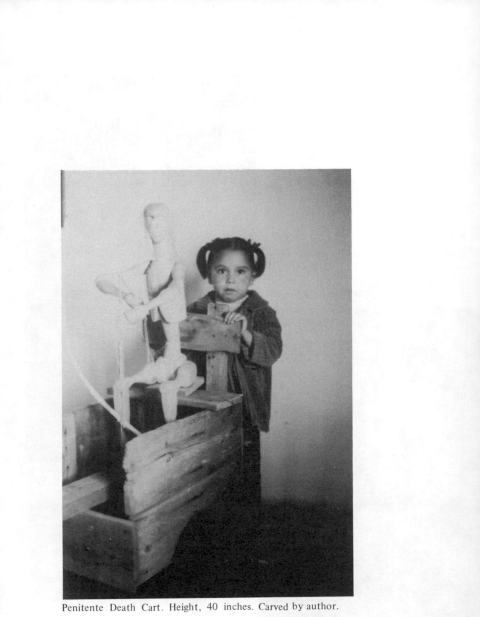

Penitente Death Cart. Height, 40 inches. Carved by author.

La Carreta de La Muerte. Hecha por el autor. Altura de la figura es de 40 pulgadas.

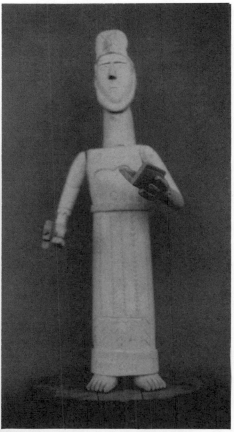

Saint Peter. Height of figure, 36 inches. Carved by George Lopez.

Bulto de San Pedro. Hecha por Jorge López. Altura de la figura es de 36 pulgadas.

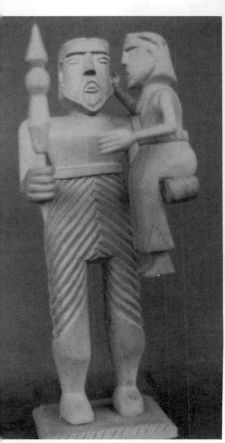

Saint Christopher and Christ Child. Height of figure, 4 inches. Carved by George Lopez.

Bulto de San Cristóbal y el Niño Jesús. Hecha por Jorge López. Altura de la figura es de 14 pulgadas.

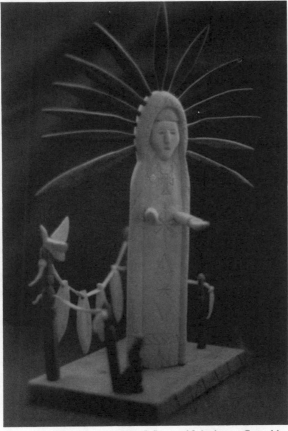

Our Lady of Light. Height of figure, 18 inches. Carved by author.

Bulto de Nuestra Señora de La Luz. Hecha por el autor. Altura de la figura es de 18 pulgadas.